鄭燮（1693～1765）

江蘇省興化市位於江蘇中部，東與東台、大豐相鄰，西接高郵、寶應、南鄰泰州北部接壤鹽城。境內河湖縱橫相連，有水鄉之美。興化古稱昭陽，曾經是戰國時楚將昭陽的食邑。興化自古文風雅盛，元、明、清時期這裏曾經出現許多歷史人物，明代的三位宰輔宗臣、高穀、李春芳都來自於興化。著名文學家施耐庵，清代文藝理論家劉熙載，「揚州八怪」（編按：揚州八怪，實有十六七人，為當時揚州一批無論在藝術表現或是性格上皆相當獨特的書畫家）的李鱓和鄭板橋都出身於此地。而鄭板橋作爲一名在中國藝術史上佔有重要地位的書畫藝術家，更是這裏最爲著名的人物，一九八三年十一月興化專門設立了鄭板橋紀念館，以紀念這位清代中期傑出的藝術家。

清康熙三十二年（1693）陰曆十月二十五日子時，鄭板橋出生在一個家境清寒的書香人家，取名鄭燮，字克柔，號板橋。當時興化鄭氏三個支系，一個是鐵鄭，一個是糖鄭。鐵鄭、糖鄭大概都是手藝人，只有板橋鄭係書香門第，但數代無功名，屬於清貧文人世家。鄭板橋的祖上原本是蘇州人，明初洪武年間始遷居至興化城內。鄭板橋的曾祖名新萬，字長卿；祖父名湜，字清之；父之本，字立庵，號夢陽，皆爲讀書人。鄭板橋生母汪夫人也出身於書香門地，端莊賢慧。鄭板橋外祖父汪翊文負才學，博涉經史，兼治文學，一生隱居不仕，但其文學修養對鄭板橋有著很大的影響。

鄭板橋生來體質病弱，故家人取「麻丫頭」爲小名，以期好養易活之意。不過鄭板橋一生確似其體質一般，多災多難，在他四歲時，生母汪夫人就因病去世，只得由乳母費氏養育之。這位乳母是鄭板橋母的侍婢，天性善良，吃苦耐勞，對待鄭板橋更是慈愛有加。鄭板橋對乳母費氏也懷有深厚的感情，在費氏去世後曾作《乳母詩》一首，云：「平生所負恩，不獨一乳母。長恨富貴遲，遂令慚戀久。黃泉路迂闊，白髮人老醜。食祿千萬鐘，不如餅在手。」在這首小詩之前，鄭板橋竟寫了三百餘字的詩敘，記述了乳母對他及鄭家的恩情。在詩敘中鄭板橋記云：「時值歲饑，費自食於外，服勞於內。每晨起，負燮入市中，以一錢市一餅置燮手，然後治他事。間有魚飱瓜果，必先食燮，然後夫妻子母可得食也。」即使是費氏不得不離開鄭家，也是洗衣買炭，將做好的飯菜置於灶中，悄然離去。鄭板橋醒來見食而不見人，遂致痛哭而不食，可見二人感情之深厚。鄭板橋十歲時，費氏又回到鄭家，繼續照顧鄭板橋及其祖母。

鄭板橋生母去世後，父親繼娶夫人郝氏，對鄭板橋亦如親生，憐愛有加。鄭板橋在《七歌》中這樣寫道：「無端涕泗橫欄干，思我後母心悲酸。十載持家足辛苦，使我不復憂饑寒。時缺一升半升米，兒怒飯少相觸抵。伏地啼哭面垢汙，母取衣衫爲瀚洗。」叔父鄭之標對他也是「護短論長潛復匿」、「藏懷負背趨而逸」。正是由於有了家庭的溫暖，使鄭板橋家貧母喪的童年有了絲絲暖意。在父親鄭之本的啓蒙下，童年的鄭

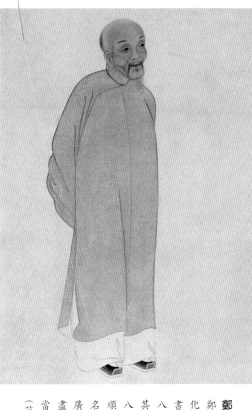

鄭板橋像

鄭燮，字克柔，號板橋，揚州興化人。擅詩詞書畫，書以六分半書、畫以蘭竹爲名。約於乾隆十八年左右，返回揚州賣畫，又因其畫風張揚狂邁，成爲當時揚州八怪之一。板橋先生一生仕途不順，又晚年書畫藝事雖享負盛名，但因性格豪氣，所入潤筆錢「隨手輒盡」（《墨林今話》）。故生活仍相當拮据。身後書名勝於畫名。（蕊）

板橋開始了學習生活。父親鄭之本是一名儒生，「以文章品行為士先」，教授生徒數百輩，皆成就」。鄭板橋在父親的指導下，苦讀詩書，博學強記，人謂板橋善記，實非善記，而是善於誦讀，每讀書輒誦千百遍，無論行臥或舟船車馬，無刻不讀，至忘寢食。

鄭板橋在十餘歲時就到真州毛家橋讀書，有說是因其父在真州就館教書，故鄭板橋隨往而讀。

揚州天寧寺（攝影／蕭耀華）

天寧寺位在江蘇揚州市的城北。原傳為晉代謝安的居所，後改為寺院。天寧寺的寺名為北宋政和年間訂定的。清代揚州藝壇有不少藝術家前往此寺居住過，鄭板橋正是其中一位，最著名就是板橋先生準備科舉考試時，曾至揚州鬻畫，某年夏天與友人前往該寺比賽背誦五經，後以六分半書寫成《五經背書》（寫本）的故事。（慈）

鄭板橋在十六歲時回到家鄉，跟隨陸震學習詩詞。陸震字仲子，一字種園，陸廷掄之子，不喜制藝，淡於功名，長於詩詞及行草書。陸種園人品學行，皆為時人所重，在詩詞方面更是具有很深的造詣，而其淡薄名利之思，縱情詩酒之行，都對鄭板橋有著很深的影響。鄭板橋對陸震非常崇敬，很多陸震詩詞在其書畫作品中出現，在《板橋詞鈔》中也收刻了多首陸震詞章。與鄭板橋同在陸震門下學習詩詞的顧于觀，後來與鄭板橋成為知音，詩詞往還不斷。

在鄭板橋的書畫作品中，有一方大家熟知的印章，「康熙秀才雍正舉人乾隆進士」，這方章大致概括了鄭板橋求學求仕，搏取功名的各個階段。在科舉制度下，讀書人若想出仕以施展自己的才華，參加科舉考試是一個最主要的途徑。鄭板橋自幼苦讀經史，力圖走上知識份子所嚮往的仕途生活。大約在清康熙五十五年（1716）鄭板橋二十四歲時，他參加了童子試，得中秀才（關於鄭板橋中秀才的時間存在三種說法，一說為十七歲，一說為二十二歲）。但此後很長一段時間，鄭板橋並未參加鄉試，其原因是「既不見重於時，又為忌者所阻，不得入試。」（見《板橋詩鈔》）直到雍正十年（1732）才在南京參加鄉試得中舉人，此時鄭板橋已屆不惑之年。在這一段時間內，鄭板橋阻於科場之外，靠著在揚州教館、賣畫的微薄收入養家糊口，而恰在此時，其家庭也遭遇了極大的變故。先是在他三十歲時，父親鄭之本撒手人寰，家境也更加清貧，只得典當家中書籍

物品度日，過著「爨下荒涼告絕薪，門前剝啄來催債」的困苦生活。他與髮妻所生一子犉兒也夭折了，三十九歲時髮妻徐氏也因病與鄭板橋陰陽相隔，這一段時間可以說是鄭板橋最為悲苦的時期。

得中舉人後，鄭板橋的生活狀況有所改觀，他在詩詞書畫方面的名氣也越來越大，開始受到鹽商巨賈們的青睞，在經濟生活方面開始逐漸好轉。雍正十三年（1735），鄭板橋四十三歲，遊揚州北郊巧遇饒五姑娘，兩情相悅，遂定為側室，並書《道情十首》贈之。當年八月被聘赴京師準備參加次年舉行的會試。此番鄭板橋應試十分順利，會試、殿試結束，得中二甲第八十八名進士。進士高中後，鄭板橋非常興奮，特地創作了一幅《秋葵石筍圖》到了走上仕途的通行證。可以說得

並題詩云：「牡丹富貴號花王，芍藥調和宰相祥；我亦終葵稱進士，相隨丹桂狀元郎。」

鄭板橋得中進士後，本指望在京爲官，但接下來卻是漫長的等待，在將近一年的時間裏，他曾經給順天學政崔紀文當過幕僚。不過在此期間，他廣交朋友，與活躍於京師的諸多文人雅士、曾道奇人相往還，與愼郡王允禧更是成爲知己。

次年在授實缺無望的情況下，終於下定決心返回揚州。就在鄭板橋赴京應試之時，富商程羽宸因仰慕鄭板橋詩文書畫，就以五百金爲聘資爲鄭板橋定下與饒五姑娘的婚事，鄭板橋回來後，程羽宸復以五百金助其與饒氏成婚。回到揚州再以賣畫爲生的鄭板橋，與此前的境遇已大不相同，由於有功名在身，其書畫詩文也得到了更爲廣泛的認同，「持金吊乞書畫者，戶外屨恆滿」。此時鄭板橋所交往的人也大不相同，既有官僚商，也有文學藝術之士，如兩淮鹽運使盧見曾、高郵知州傅椿、文學家沈心、董偉業，畫家金農、黃愼、高翔、高鳳翰、汪士愼，鹽商巨賈馬曰琯、馬曰璐兄弟等。

乾隆六年（1741）九月，鄭板橋終於等來了入京候補官缺的機會，在京師受到了愼郡王允禧的熱誠款待。次年春，鄭板橋好不容易盼來的卻是山東范縣縣令的七品小官，這對鄭板橋多少也是個打擊。在范縣任上作了五年後，他又被調任山東濰縣任上，又做了七年，前後十二年的七品縣官，便是鄭板橋的全部宦海生涯。十餘年未得升遷，難怪鄭板橋在書畫作品上常鈐用「七品官耳」、「十年縣令」的印章，實際上是對自身宦海生涯的自我解嘲，同時也表達了對內心的不滿與無奈。

但是鄭板橋在爲官的十餘年間，始終清廉自律，愛民有加，政績相當不錯。他那首非常著名的題畫詩，也是他愛民思想的眞實寫照。「衙齋臥聽蕭蕭竹，疑是民間疾苦聲。此小吾曹州縣吏，一枝一葉總關情」。他的愛民更體現在實際爲政之中，濰縣連年受災，鄭板橋積極採取措施，開倉賑貸，使大批災民得以保全性命。爲了使更多的災民能夠存活下去，他下令大修城池，「招來遠近饑民，就食赴工」。命城中大戶開粥廠施粥予饑民，令商戶平價出售糧食，他的這些措施無疑使大批災民受益。他在任期間，無案無冤民，因而在其去官之時，濰縣官民莫不遮道挽留。乾隆十七年（1752）年底，鄭板橋去任，次年春離開了濰縣南返揚州，結束了他十餘年的爲官經歷。關於鄭板橋去官，主要有辭官說和罷官說兩種說法，不過以鄭板橋之行事爲官，二說皆有其可能性，這裏不再細述。

返回揚州的鄭板橋已經是年過花甲的老人了，此時的他「宦海歸來兩袖空，逢人賣竹畫清風」。從此又開始了他靠書賣畫以自給的生活。鄭板橋晚年，寄情於山水，與友人知己詩酒唱和，寫字作畫，倒也悠然自在。乾隆二十四年（1759）從好友拙公和尚之議，自定書畫潤格，公之於世人。言辭諧謔，正是鄭板橋性情的體現。

清乾隆三十年（1765）十二月十二日，七十三歲的鄭板橋在興化家中溘然長逝，一代傑出的藝術家就此走完了他起伏跌宕的一生。其墓至今仍在興化縣城東的管院街莊，供世人瞻仰憑弔。

鄭燮《墨竹圖》局部　1742年　卷　紙本
北京故宮博物院藏

鄭板橋書法以六分半書爲最大特色，即漢八分雜入楷行草，三分之中，二分半書體，一分楷體。這件墨竹圖卷後題識，即以六分半書寫成。書中作者介紹的《錄東坡文》、《節錄懷素自敘帖》、《揚州雜記》、《行書板橋自敘》等，對此典型書體多見立軸，應與畫題在畫面的佈局有關。北京故宮此卷像是擷取某一畫面，依然有遠近之感。畫者題款，自謙不敢到南宋鄭所南（思肖）畫竹並且詠甚富，談致，脫去時習。事實上，板橋的竹，濃淡自然，蕭爽有隨意弄斧。（蕊）

《楷書范質詩》 1722年 軸 紙本 71×35公分 廣州市美術館藏

此軸小楷書錄北宋范質詩一首，通幅數處略殘，自識云：「范魯公爲宰相，從子杲嘗求奏遷秩，質作詩曉之。康熙六十一年歲在壬寅嘉平月廿有七日讀小學至此，不覺慨然歎息。想見質之爲人，至於君臣大義忠貞亮節，姑置勿論矣。」末書款「睢園鄭燮書。」下鈐「鄭燮」、「克柔」二印。按康熙六十一年爲西元一七二二年，時鄭燮年僅三十歲，此軸也是目前所見鄭板橋書跡中最早者。

范質是北宋初年以忠介聞名的著名人物，宗城（今河北省境內）人，字文素，後唐進士，官制誥。後周時累官知樞密院。宋太祖立國，加侍中，封魯國公。爲人廉介自持，所得賜祿，多給孤遺，深得時人尊仰。著有《五代通錄》、《邕管記》等書。鄭燮所書此軸就是他爲勸子而作詩文一則。鄭燮當時尚在家中讀書習文，偶讀此詩，深爲所感，因而恭錄於絹素之上。

鄭燮在書法方面造詣頗深，尤其是後期自他的「六分半書」獨特書體更是廣爲人知。據史料記載，鄭板橋早年習學楷法，頗爲工整秀勁，《清史列傳》謂其「少工楷書」、晚雜篆隸」。目前存世作品中，鄭板橋的楷書作品頗爲稀少。此件楷法精勁秀逸，結字略有偏側而不失端穩莊重之體態，運筆流暢自然，頗有晉唐人風度。

楷書是古時參加科舉、博求功名的必習之技，尤其在明清之際，館閣體楷書對習文之人有非常大的影響。觀鄭板橋此件書作，雖時有跳宕逸筆，但總體來看中規中矩，與其當時追求功名之狀況有直接關係，更與後來獨創之「六分半書」風格迥異其趣。由此亦可參究其書風演變之過程。

三國魏 鍾繇《薦季直表》

拓本 楷書 真賞齋刻帖本

此帖一向傳爲鍾繇的小楷書作品，是其爲推薦季直所作文表。墨蹟本元帥面世，明時爲華夏所得，經文微明父子鈎描勒刻於《真賞齋刻帖》中，墨蹟已於清末被毀。文氏父子爲一代書壇巨匠，故此帖摹刻精良，當存原帖面目。書法面貌古拙，仍存有較濃的隸書意韻，後人將它稱爲鍾體，爲早期楷書初成時期的書法風貌。

下圖：唐 國詮《善見律》局部 卷 紙本 墨蹟 22.6×468.8公分 北京故宮博物院藏

國詮爲唐太宗時楚人（今湖北、湖南一帶），擅長書法，爲經生，並曾摹寫過蘭亭序帖，在當時經生中應屬於書法水平較高者。《善見律》卷是一件流傳有序的傳世寫經佳作，以精整小楷書寫，一筆不苟、筆筆精謹，代表了唐代初期寫經書法藝術最高水準。

爾學立身莫若先孝悌怡怡奉親長不敢生驕易戰戰復兢兢造次必於是戒爾
學干祿莫若勤道藝嘗聞諸格言學而優則仕不患人不知惟患學不至戒爾遠恥辱恭則近
乎禮自卑而尊人先彼而後己相鼠與茅鴟宜鑑詩人刺戒爾勿放曠放曠非端士周孔垂
名教齊梁尚清議南朝稱八達千載穢青史戒爾勿嗜酒狂藥非佳味能移謹厚性化為凶險
類古今傾敗者歷歷皆可記戒爾勿多言多言眾所忌苟不慎樞機災厄從此始是非毀譽間
之爲身累舉世重交遊擬結金蘭契忿怨容易生風波當時起所以君子心汪汪淡如水舉世好承
奉昂昂增意氣不知承奉者以爾爲玩戲所以古人疾蘧篨與戚施我本羇旅臣遭逢堯舜理位
重才不充戚戚懷憂畏深淵與薄冰蹈之唯恐墜爾曹當閉門斂跡頓蹤跡縮首避名勢勢位難久居
爲必衰有隆還有替速成不堅牢亟走多顛躓灼灼園中花早發還先萎遲遲澗畔松鬱鬱含晚翠
賦命有疾徐青雲難力致寄語謝諸郎躁進徒爲耳

范魯公質爲宰相後子杲當求奏遷秩質作詩曉之 康熙六十一年歲在壬寅嘉平月廿有七日讀小學至此不覺慨然歎息

想見賀之爲人至於君臣大義忠貞亮節姑置勿論矣

睢園鄭燮書

七月流火九月授衣
一之日觱發二之日栗烈無衣無褐何以卒歲三之
日于耜四之日舉趾同我婦子饁彼南畝田畯至喜七月流火九月授衣
春日載陽有鳴倉庚女執懿筐遵彼微行爰求柔桑春日遲遲采蘩祁祁
女心傷悲殆及公子同歸七月流火八月萑葦蠶月條桑取彼斧斨以伐
遠揚猗彼女桑七月鳴鵙八月載績載玄載黃我朱孔陽爲公子裳四月
秀葽五月鳴蜩八月其穫十月隕蘀一之日于貉取彼狐狸爲公子裘二
之日其同載纘武功言私其豵獻豜于公五月斯螽動股六月莎雞振羽
七月在野八月在宇九月在戶十月蟋蟀入我床下穹窒熏鼠塞向墐戶
嗟我婦子曰爲改歲入此室處六月食鬱及薁七月亨葵及菽八月剝棗
十月穫稻爲此春酒以介眉壽七月食瓜八月斷壺九月叔苴采荼薪樗
食我農夫九月築場圃十月納禾稼黍稷重穋禾麻菽麥嗟我農夫我稼
既同上入執宮功晝爾于茅宵爾索綯亟其乘屋其始播百穀二之日鑿
冰沖沖三之日納于凌陰四之日其蚤獻羔祭韭九月肅霜十月滌場朋
酒斯饗曰殺羔羊躋彼公堂稱彼兕觥萬壽無疆

臣
張照敬書

清 張照《豳風七月篇》 紙本
116×92公分 北京故宮博物院藏

張照（1691～1745），字得天、長卿，號涇南、悟園、天瓶居士，江蘇華亭人，爲康熙年間進士。張照的書風，顯示該時代在上位以董其昌、米芾這一脈主流的品好，張照與當時的劉墉同爲帖學派大家，此件楷書相當純熟，渾然天成；相較於同時代揚州八怪的個性書風，顯得端莊工整，截然不同。「豳風」，即古豳國的民謠，此件爲張照以楷書節錄《豳風·七月篇》的全文。（慈）

《行書賀新郎詞》

1730年 軸 紙本 128.4×31.3公分
上海博物館藏

此軸書錄自作賀新郎詞一首，爲旭旦先生書，末署：「雍正庚戌夏至。板橋鄭燮書。」下鈐「克柔」、「鄭燮私印」二印。這首詞是鄭板橋於一七三三年爲友人顧萬峰常建極之邀赴山東幕府的送行之作。顧萬峰名於觀，字萬峰，一字瀣陸，江蘇興化人，與鄭板橋既是同鄉，又同在陸種園門下學習詩詞，復同以書畫名於時，相交甚善。工書法，出入魏晉。遊歷四方，常爲幕客，知名於公卿士夫間。常建極，字近辰，旗人，工詩。時就任山東，邀顧萬峰入其幕下，故鄭板橋作是詞以贈友人。

鄭板橋書此軸時年三十七歲，尚在揚州讀書賣畫。鄭板橋早年書法主宗帖學，從此軸來看尚不見篆隸書法痕跡，此時的書法與後來非常個性化的篆隸雜揉的獨特書風存在較大差別。此軸行距寬疏，字間連帶自然，用筆健而婉，收放自如。通篇行氣貫通，結字穩中復具險奇之勢，尤其是後半部分用筆趨於疾速，有行草意，揮灑豪放之氣充溢絹素之上，顯露出鄭燮駕馭筆墨的能力。此軸代表了鄭燮早期書法藝術水平。

永和九年歲在癸丑暮春之初會于會稽山陰之蘭亭脩禊事也羣賢畢至少長咸集此地有峻領茂林脩竹又有清流激湍暎帶左右引以爲流觴曲水列坐其次雖無絲竹管弦之盛一觴一詠亦足以暢敘幽情

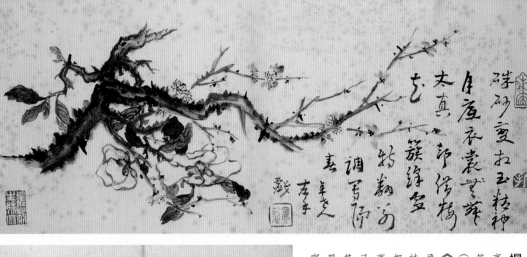

揚州八怪之書法一──高鳳翰

高鳳翰（1683～1748），字西園，號南村、南阜山人等，山東膠州人。右手未痺以前，以顏法入手，乾隆二年（1737）被誣入獄，右臂癱瘓，便以左手書畫。其中《梅花圖冊》，即以左手畫與題款，書法部分展現其圓勁飛動的筆勢，並帶有一股挺拔峻強的氣息。板橋先生有詩云：「西園左筆壽門書，海內朋友所向余。短札長箋都去盡，老夫贋作亦無餘。」

高鳳翰亦善漢隸，以《鄭固碑》、《衡方碑》等入手，又與同時代收藏漢魏碑版聞名的張杞園往來甚繁，得力甚多。另外，又喜藏硯，撰寫《硯史》。後見之《襪銘冊》，以篆隸混合，字字以「不經意」趣味的布白書寫，來介紹名硯。（專欄文字／責任編輯）

高鳳翰《梅花圖》之二 局部 1747年 冊 紙本 22.2×52.4公分 上海博物館藏

高鳳翰《襪銘冊》之六 1736年 冊 紙本 23.4×30.3公分 天津市藝術博物館藏

傳唐 馮承素摹《蘭亭序》 神龍本 局部 紙本 行書
24.5×69.9公分 北京故宮博物院藏

《蘭亭序》又稱《臨河序》，是王羲之與同時代人聚會時所作的一篇詩序，書藝精湛，風格秀逸，最具特色。此卷為唐代官摹本，相傳為馮承素所摹，因卷上有唐中宗「神龍」年號印，故又稱「神龍本」。馮承素為唐太宗貞觀（627～649年）時人，任內府拓書人，官將仕郎，直弘文館。貞觀十三年（639）曾摹拓《樂毅論》。此卷一向被認為是唐摹《蘭亭序》中最精者。鄭板橋亦曾臨寫《蘭亭序》，並有刻本傳世，可見該帖對鄭板橋早期書法有很大影響。

鄭燮《行草書詠墨詩》 1746年以後 軸 紙本 143.9×75.9公分 北京故宮博物院藏

此軸書錄《詠墨詩》一首，前附詩序，末署款「板橋鄭燮」。下鈐「濰夷長」、「燮何力之有焉」二印，引首鈐「俗吏」印一。此軸雖無確切書寫年代，但從所鈐數印分析，定是在乾隆十一年（1746）鄭板橋調任濰縣之後，也就是鄭板橋五十四歲以後的作品。鄭板橋晚年行草書作品存世不多，此件書法運筆迅疾，一氣貫下，雖無意經營位置，卻錯落有致，心手相合，自然生動，可見其晚年行草書藝術水平。

《行書錄東坡文》

1738年 軸 紙本 142.8×57.5公分
北京故宮博物院藏

此軸節錄北宋文學家蘇軾文一則。末識：「乾隆三年小春月，板橋鄭燮書。」下鈐「克柔」、「鄭燮」白文方印二。乾隆三年（1738）鄭燮四十六歲，此時他雖已博得功名，中乾隆元年二甲第八十八名進士，但在京城活動一年多後並無所得，於是在乾隆二年回返家鄉候職。此軸書無上款，或是其自遣之作。

此軸書法從總體上看依然屬於行書範疇，字與字間基本不相連屬，字之大小也無太大差別，但在結體與筆法上，許多字已融入隸書筆意，如「州」、「如」、「經」等字在結體上明顯呈扁方形態，且在用筆上也加強了隸化效果。從書法風格可以看出，此時鄭板橋那種具有「亂石鋪街」之感的「六分半書」的獨特書風尚未完全形成，在佈局與用筆上還略顯拘謹，但已明顯將行草書與隸書雜揉而書，呈現出較為新穎獨特的藝術風貌。

鄭板橋這種諸體雜揉而形成獨特字體的創新意識，受到康熙時期著名書家鄭谷口求新求變、最終創出草隸一體的影響。

揚州八怪之書法（一）——汪士慎

汪士慎（1686～1759），字近人，號巢林，徽州人。其詩書畫印成就很高，但際遇不如揚州其他七家，生平境遇文獻記載不多，偶從板橋、金農在其題畫文中得知。汪士慎以畫梅聞名，其書法學《華山碑》、《曹全碑》又帶（漢）畫像石榜題文字的樸質感。後見《桃梅書畫》的題款帶有古典隸書結體的細勁楷書，風格相當獨特。汪士慎最愛畫梅，此處墨梅姿態輕盈，用墨淡雅，整頁梅與題款畫面布白恰到秀逸之感。（專欄文字／責任編輯）

清 鄭簠《分書詩》軸 紙本 202.2×96.9公分 北京故宮博物院藏

鄭簠（1622～1694）字汝器，號谷口，上元（今江蘇南京）人。善書法，尤以隸書盛名於清初書壇。其隸書初學明代宋玨，後專意於《曹全碑》。此軸書錄唐代詩人王建七言詩一首，書法結體端正秀逸，尚有《曹全碑》飄逸靈動之風神，並在隸書中融入草書筆法，形成疏宕縱逸，頓挫飛揚的獨特風格，對清代隸書的發展起了巨大作用。筆劃的粗細及運筆極富變化，去漢隸之方正，而采跳蕩之姿，尤其是一些草書筆法的應用，更增加了全幅靈動飄逸之勢，同時又不乏莊重沉實的氣息。清代著名書法評論家包世臣將其書列爲逸品上，時有「谷口八分，古今第一」之譽。鄭簠一生主要活動於南京一帶，其書風對江蘇、山東等地均有影響，這種創新意義的隸書對鄭板橋書法有一定的影響。

聖朝齊賀說逢殷霽漢無雲日月真金
鼎調爾蘇天膳美瑤池沐裕賜衣新而河
開地山川巫甸野休兵遠化仍曾向山
東為橄吏當今寶憲是賢臣
王建上李吉甫相公
谷口鄭簠書

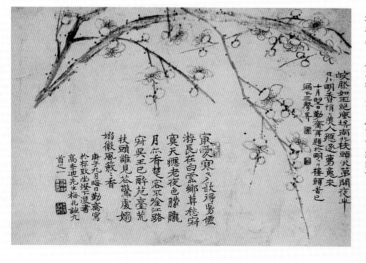

汪士慎《桃梅書畫》之二 1720年 冊 紙本
20.4×30.5公分 中國歷史博物館藏

鄭燮《行書錄谷口詩句》1740年 軸
紙本 110.7×58公分 首都博物館藏

此軸節錄谷口詩「清癯老鶴閑心遠，歷亂秋花野意多」。自題云：「鈔鄭谷口先太祖之遺句，時乾隆己巳仲秋八月寫於揚州綠竹書屋之中。板橋道人鄭燮並記。」透過此軸題識可以看出，鄭板橋對前輩書家鄭谷口相當尊重，並認為同宗。鄭谷口的書法影響主要在江蘇、山東等地，而鄭板橋生於江蘇，為官十餘年又都在山東。因此谷口書法對他產生影響也是情理中事。此軸書法筆墨蒼勁，融隸書筆意於行書之中，更顯雄健多姿。

《節錄懷素自敘帖》

1740年 軸 紙本 190.5×104.9公分 揚州市博物館藏

此軸節錄唐代書法家懷素所作《自敘帖》文一段，屬於書法評論性文字，與其多種以論書為書寫內容的書法作品相同。摘錄前人論書詩文是鄭板橋書法創作的重要題材，這也從一個側面反映了他對前人書法藝術評論的研究與重視。本幅末識：「乾隆五年六月十八日書爲秉鈞年長翁屬，板橋居士鄭燮拜手。」下鈐「鄭燮」、「橄欖軒」二印，首鈐「揚州興化人」印一。乾隆五年（1740）時鄭板橋四十八歲。此時鄭燮雖已得中進士，但尚未放任爲官，潛居於揚州與金農等人相酬唱。此軸屬書人秉鈞，未詳爲何許人，待考。

此軸書法縱逸跌宕，集諸體書於一紙，正是其「六分半書」獨特書體初成時期的作品。通篇觀之，謂爲行書，細觀之則隸、楷、行、草諸法悉備，而隸書成份更多一些，如結字的扁方形態，筆劃的出挑與波磔，無不透露出隸書的韻味。字裏行間時而寫出一兩個筆劃流暢、使轉自如的草字或行書，與隸意甚濃的字體有機地結合起來，其連帶非常自然，毫無突兀怪誕之感。結字大小各異，欹側相間，撇捺之筆時而斜欹探出，而相鄰行間之字必小而虛位以待，故行氣始終貫通，且富於流動變化。誠如啓功先生所言：「板橋的行書，處處是信手拈來，而筆力流暢中處處有法度。」此軸書法可謂爲鄭板橋中年時期頗具特色的代表性作品。

黃山谷云世人只學蘭，面欲換凡骨無金丹之匕久乎板橋辯博人以中郎之體運太傅之筆爲右軍之書而實出以己意并誠太傅謂蔡鍾王者豈復骨蘭亭而顔字。

鄭燮《題破格蘭亭序帖》局部 拓本

鄭燮《題破格蘭亭序帖》

這是另一件鄭板橋《臨蘭亭序帖》的一則題跋，原跡不知所蹤。此件臨蘭亭序帖與其說是臨寫，不如說是鄭板橋依《蘭亭序》原文錄寫的一件書法作品，其書法風格與蘭亭原件毫不相干，純是鄭板橋獨特書法風格的體現，結字略扁，多隸書筆意。而其後的題識之語，更是鄭板橋書學思想的體現。此件臨寫並題於乾隆八年（1743），自謂為破格書，其意旨在警示後學，不可泥於古人書法面貌，更不要相信已經千翻萬變的刻本。

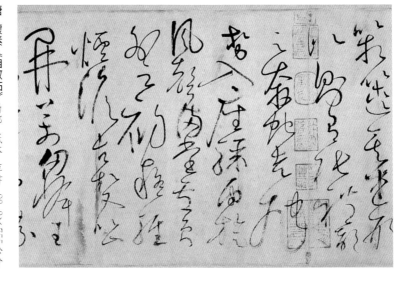

唐 懷素《自敘帖》局部 紙本 草書 28.3×755公分 台北故宮博物院藏

懷素（725～785）字藏真，俗姓錢，湖南長沙人。唐代著名草書家，與張旭齊名，也稱「張顛懷狂」。幼喜書法，家貧無錢買紙，遂以蕉葉代紙習書，退筆成塚。爲習書徒步千里，向顏真卿等人求教，遂得問悟張旭筆法。自言「真之於鍾絲，草出於二張（指漢張芝、唐張旭）。」其草書用筆瘦勁，回轉自如，援毫驚電，隨手萬變，在繼承張旭草書的基礎上，附以狂放之情入書，酒酣興到，運筆如風，世謂「以狂繼顛」，能學喜變。此帖自述學書經歷及時人對其書的品評之語，是懷素對自己書法學習與所取得的成就所作的自敘文章，是其存世篇幅最長的一幅作品。

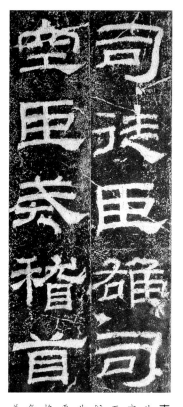

司徒司空□□奏楷首

東漢 《乙瑛碑》 碑刻 拓本 北京故宮博物院藏

此碑全稱《漢魯相乙瑛奏置孔廟百石卒史碑》，又稱《孔廟置守廟百石卒史碑》等。碑文記載了魯相乙瑛請求在孔廟設置百石卒史以執掌祭祀之禮事。東漢永興元年（153年）刻，碑高260公分，寬128公分。隸書十八行，行四十字。原石現存山東曲阜孔廟。《乙瑛碑》是漢隸成熟時期的典型作品，書法方正平實，與《史晨碑》、《西嶽華山廟碑》同屬一路風格。全碑格式勻整，結字骨肉停勻，筆劃規整而法度謹嚴，雄健古樸之氣盎然。清人方朔評此碑：「字字方正沉厚，亦足以稱宗廟之美。」誠漢隸之佳作，明清時期學習隸書者大多宗法此碑。

《行書上晏斯盛四首》

1741年 軸 紙本 135.5×74公分
北京故宮博物院藏

此軸行書錄自作《上江南大方伯晏老夫子》詩四首，末識：「上晏一齋夫子四首，書呈四叔父大人教誨。乾隆六年新秋姪燮拜手。」下鈐「鄭燮」、「橄欖軒」二印。左下角鈐有鄭氏收藏印一。

此軸書於乾隆六年（1741）新秋，鄭板橋時年四十九歲。詩是寫給老師晏斯盛的，而此件作品則是寫贈四叔父大人。晏斯盛，字虞際，號一齋，江西新喻人，康熙年間進士，曾視學貴州，乾隆時官至湖北巡撫。著有《楚蒙山房易經解》、《禹貢》等書。晏斯盛與鄭板橋的師生之交大概就是在中進士後。

據《鄭板橋年表》知上述四首詩作於乾隆三年（1738）鄭板橋居揚州候任之時，當時晏斯盛由鴻臚寺卿調任湖北巡撫。鄭板橋書寫此軸是在乾隆六年初秋，同年九月北上京師候任，並於次年（1742）春出任范縣知縣。

校此軸詩文與《詩鈔》中文字略有差異，蓋《詩鈔》定稿於後，而此軸書寫於前，故有修改之處。受書人為「四叔父大人」，款署「姪燮拜手」，本幅又有鄭氏收藏印章一枚，說明此軸是鄭板橋書呈前輩長者，用詞謙敬，受書者應是其本族親長。

此軸書寫的內容是給老師的詩，受書者又是前輩族親，因此恭敬之情在用詞上更有所體現。

在書法方面，也少了些豪放縱逸之情態。結字大小變化不大，也少有欹側傾斜之結體，這裡表現出更多傳統意趣，更具黃庭堅行草書的韻味，屬於鄭板橋中年時期精妙且嚴謹的書法佳作。

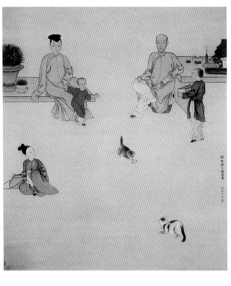

清 顧銘《允禧訓經圖》軸 絹本 設色 71.8×63公分
北京故宮博物院藏

這幅肖像畫是清代波臣派肖像畫家顧銘的作品，表現的是康熙第二十一子慎郡王允禧的家庭群像。慎郡王允禧是鄭板橋一生結交的地位最高的上層人士。允禧對鄭板橋在詩、詞、書、畫諸方面更是稱賞有加。二人成為莫逆之交。鄭板橋於乾隆六年冬入京候任也與允禧的薦拔不無關係。在鄭板橋文集中有《寄呈慎郡王詞》一首，乾隆七年，鄭板橋應慎郡王之請，作《隨獵詩草、花間堂詩草跋》。慎郡王也時有詩簡與鄭板橋往還，可見二人間之關係。

鄭燮《行書五言詩》軸 紙本 72×52公分 廣東省博物館藏

此軸書自作五言贈金農詩，云：「亂髮團成字，深山鑿出詩；不須論骨髓，誰得學其皮。」識云：「冬心先生寄我詩字，遂題此二十字，佈告山左，以啓後賢，非標榜也。」此軸書筆墨濃重，多隸書筆意，從題識語可探知此軸為鄭板橋為官之時所書，板橋鄭燮。

鄭板橋書法與金農書法交誼深厚，板橋於官署中誤聞金農死訊，即設靈堂祭拜之，足見情誼之深厚，金農書法與鄭板橋同樣具有非常奇異的風格，二人在書法創新上有異曲同工之妙。

鄭燮《行書論書》軸　紙本　104.4×54.4公分
上海博物館藏

板橋先生使用六分半書來論書學。內容寫他平生愛學高司寇且園（高其佩）書法。而且園先生書法出於東坡。所以蘇東坡可說是板橋先生的書學遠祖。板橋先生惟單學蘇字「恐至於蠢」，而再學山谷「飄飄有欹側之勢」。另還提到「蔡京字在蘇米之間，後人惡京以襄代之。其實襄不如京也。……」不過於後世研究中頗有爭論。關於學東坡與山谷的情形，詳見後文所述。

1742年 軸 紙本 185.8×85.5公分
北京故宮博物院藏

此軸書錄唐代詩人劉禹錫《送李僕射赴鎮詩》一首，末識：「壬戌首夏呈龍眠主人鈞鑒。鄭燮謹書。」下鈐「鄭燮」、「克柔」二印，首鈐「揚州興化人」一印。題中「戌」誤為「戍」。「壬戌」為乾隆七年（1742），鄭板橋時年五十歲。

據考，乾隆六年（1741）秋，鄭板橋離開家鄉赴京候任，次年春得放山東范縣令，兼署朝城縣，按此推測，這件書法作品應是他剛到范縣任上時所書。

此軸書法風格挺健，運筆流暢而筆力健碩，書宗宋代書法家黃庭堅體格，復以蘭、竹畫法入書，呈飄逸灑脫之態，勢斂而意趣十足，韻致雅然。鄭板橋書法於此一時期已有成熟的「六分半書」作品，而此軸卻難覓其蹤跡，筆者以為這種書法風格才是鄭氏沿襲傳統書風的本來面目。

近人馬宗霍謂：「板橋以分書入山谷體，故搖波駐節，非常音所能緯。」可見山谷體才是鄭板橋書法的根柢，一切變化均是由根柢生髮而成者。向燊又評云：「板橋始學鶴銘（瘞鶴銘）、山谷，後以分書入行楷，縱橫馳驟，別成一格……可謂豪傑之士矣。」清人蔣心餘有詩云：「板橋作字如寫蘭，波磔奇古形翩翩。板橋寫蘭如作字，秀葉疏花見姿致。」可見鄭板橋書法在後世心目中有著多種形態，其著名之「六分半書」固然是其最典型的書法風格，也更多的爲世人所認識，但像此件《劉禹錫詩》這樣極具傳統韻味的書作，也是研究鄭板橋書法藝術風格形成過程的重要資料。

建節東行是舊遊　歡聲騰踊氣

滿吳州　郡人重得黃丞相稚子爭

迎鄭細侯　話下初辭溫室樹夢中

先到景陽樓　自慚會議平津閣

遠望旌旗汝如頸

龍眠主人　釣鎗

壬戌首夏呈

鄭燮謹書

雲煙面目枇花流水在人世去
陵葉紫神仙江清吟武塵
士維有...無綠還...畫
三...故人應有招我歸
來篇
東坡題王定國所藏王晉卿書
煙江疊嶂圖　板橋鄭燮

上圖：鄭燮《東坡煙江疊嶂詩》卷　紙本　23.5×82公分　常州博物館藏

此卷錄東坡語二則並題《煙江疊嶂圖詩》，末署：「東坡題王定國所藏王晉卿煙江疊嶂圖。板橋鄭燮。」是卷以行書為之，結字略扁平，字之大小變化不是很大，有六分半書意，但與晚年跌宕起伏，亂石鋪街之字相比，風格上略顯拘謹，或為其初融隸筆於行書之作。鄭板橋對蘇軾極推重，以蘇軾詩文為書寫題材的作品為數不少。

右頁圖：宋　黃庭堅《諸上座帖》局部　卷　紙本　33×729.5公分　北京故宮博物院藏

此卷係黃庭堅為友人李任道書僧文益語錄，書法宗懷素狂草，筆勢圓渾奇宕，氣勢壯偉。黃庭堅（1045～1105）字魯直，號山谷道人、涪翁，分寧（今江西修水）人。其書法風格奇異，以雄健著名於世。擅長行草書，楷書亦自成一格，汲取顏魯公、楊凝式書法精髓，復參酌《瘞鶴銘》結字筆法，卓然自立。鄭板橋書法初期主要宗學蘇軾、黃庭堅二家，而學黃庭堅的成份更大，嘗謂蘇軾書「肥厚短悍，不得其秀，恐至於蠢」，故而又學山谷書，「飄飄有欹側之勢」。

《揚州雜記》

1747年 卷 紙本 18.1×158.3公分
上海博物館藏

此卷書錄鄭板橋自作文，記述其在揚州納饒氏為妾之過程，以及關於揚州的人和事的小段雜記文數則，末款署：「乾隆十二年春夏之際，雨湗成災。」鈐「板橋」、「鄭燮」、「橄欖軒」諸印。乾隆十二年（1747）鄭板橋正在濰縣任上，是年秋季，濟南開鄉試，鄭板橋被臨時調借參加考試工作，這件作品就是他在考試工作間隙書寫的。卷中文字最主要部分記述了作者與饒氏初遇、定婚嫁以及最終在程羽宸資助下得以成婚的經過。饒氏在乾隆九年，鄭板橋五十二歲時生有一子，後不幸夭折。卷中後面部分文字則記述了作者本人在揚州為人題詩作字之事，以及與友人交往情形，亦頗具研究價值。

鄭板橋作此卷時已五十七歲，時值中年，其獨特書法風格業已形成。此卷正是其「六分半書」的典型。古人作長卷書法前後書風會有所差異，此卷亦然，卷前隸意甚濃，至後則行楷意味略重，至收尾處復又見濃重的隸書韻味。縱觀全卷，雖字有大小之分，墨有濃淡之別，但錯落有致，行氣始終貫通。結字亦方圓互濟，高低錯落。鄭板橋此書可謂亦莊亦諧，韻律感強烈。鄭板橋此書詩，抑揚頓挫，既有隸書莊重沉厚之韻味，同時又具有行草書靈動灑脫之妙法，撇捺之筆有如寫蘭竹之妙法，諸體雜揉並用，不僅具有獨特的書法藝術形態，更是作者個性張力的體現。

宋 蘇軾《新歲展慶帖》　紙本　30.2×48.8公分
北京故宮博物院藏

蘇軾不僅以文章才學名世，其於書法方面的成就更是舉世矚目，他的書法理論和極具創新意義的書法實踐，都對後世產生了巨大的影響，因而得以被後世尊為「宋代四大家」之首，與黃庭堅、米芾、蔡襄稱雄於兩宋書壇。此帖系蘇軾寫給好友的信劄，約書於元豐五年（1082），作者時年四十七歲。筆法凝重，結字險中求穩，信手揮灑，不刻意求工，自然生動，是蘇軾中年時期行書代表作。鄭板橋之書法最初主要是學習蘇軾、黃庭堅二家，自謂蘇軾書爲其遠祖，只是因其書肥厚，恐至於蠢，而以黃庭堅書為主宗對象，但鄭板橋對蘇軾依然是萬分崇敬，蘇軾詩文、爲人、佚事等不時在鄭板橋書畫作品中出現。

《錄論書帖》

1750年 軸 紙本 167.8×43.5公分
北京故宮博物院藏

此軸書錄梁武帝蕭衍所著《古今書人優劣評》中論孔琳之、李岩之、王羲之書三則。末識：「乾隆庚午秋九月，板橋老人鄭燮。」下鈐「鄭燮印信」、「丙辰進士」二印。乾隆庚午為清乾隆十五年（1750），鄭燮時年五十八歲。

以古人關於書法藝術的評論為書寫題材，在古代書家作品中經常可以見到，而在鄭板橋的書法作品中，這類題材更是屢見不鮮，其中節錄懷素自敘者為數最多，其他歷代論書詩文也為數不少，此軸即其中之一。

這一方面反映了鄭氏在書寫題材上的廣泛，另一方面也反映了鄭板橋書法風格的創新並不相連帶，有如草書者，一筆而成之。但通觀全幅，又毫無支離凌亂之態，書家已將諸體書巧妙地熔鑄於一爐，陶冶成一種和諧自然的獨特書法藝術風格。

《廣陵詩事》在評論鄭板橋書法時云：「少為楷法極工。自謂世人好奇，因以正書雜篆隸，又間以畫法，故波磔之中往往有石文蘭葉。」觀此軸書筆劃粗細富於變化，一筆之中復具頓挫變化之態，橫向之筆較細，縱向之筆略粗，撇捺之筆既保留了隸書波磔的裝飾性趣味，又像是寫蘭竹之筆法。結字修短不一，純任自然，有如楷書者，筆筆之間

鄭燮 《行書論書》 軸　紙本　170×92.8公分　揚州博物館藏

此軸書錄古人書評數則，集前人評蔡邕、邯鄲淳、崔子玉、王右軍書評語於一紙，書作行、草，而篆隸之筆時現，似乎每字書體均不相同，千變萬化，而行氣貫通，佈局巧妙，恰是其六分半書之典型。以書法評論語為書寫題材，是鄭板橋書法內容中很重要的一部分。

揚州八怪之書法㈢——黃慎

黃慎（1687～約1772），初名黃盛，字恭懋，又字恭壽，福建寧化人，與鄭板橋交好。根據《墨林今話》記載，其書宗法晉代二王、唐代懷素，以草書斗方為工，並以險絕著稱，自成一格。後見其草書斗方，字字姿態多變，筆帶隸意，相當高古。（專欄文字／責任編輯）

黃慎 《草書》 斗方　紙本　29×31.8公分　安徽省博物館藏

孔□之書少巖花空中深藪自得疏澈之意也

鏤金素月屈玉旬峭王右軍書寧遂雄強如龍跳

昊門肅穆臥鳳闕前歷代寶之永以爲開

乾隆庚午九月板橋七十人鄭燮

顏刑部家者深精極筆濃北竟之辭許在末行文以

當書司勳郎靈象小宗伯張氏言曾敕得詩初敘之同開士懷素僧書

之業氣柴通隸性靈書糕以子書畫宗年頌之間其名

大著故吏部侍郎束公陟睹其筆力雄厚成年禮都侍

張公謂賞奠不啻引以安業好之與同此弘此小賛之

盈卷軸末妙稿之助

暨崔伯英尤擅其美義靡

□退於漢代士慶崔瑗始以

爲真正□□□□歲常□屬榮派有兩以模楷精詳

板橋道人鄭燮

鄭燮《行草書論書史》軸　紙
本　106×63.5公分
天津市藝術博物館藏

此軸書鄭板橋自作書史評文一
則，對顏真卿、懷素書以及漢
代書之興進行評說，末款
署：「板橋道人鄭燮。」鈐
「鄭燮之印」、「二十年前舊板
橋」印。此軸書以六分半書爲
主體，而草書又時出其間，結
字大小不拘一格，自由變化有
如神龍，時而凝重，時而輕
靈，集古篆隸之飛揚，融會貫通
懷素狂草之厚重與張旭、
構成一幅頗具韻律感的書法佳
作。這也正是鄭板橋書法不拘
成法，直抒胸臆的特色之一。

《行書爲道士吳雨田作》

1753年 軸 紙本 64×35公分
北京故宮博物院藏

此軸是鄭板橋爲揚州北城關帝廟道士吳雨田所作，前段敘述鄭板橋與吳雨田及道友張粹西之交遊，後段書自作贈吳雨田詩一首。末識：「乾隆癸酉，板橋居士鄭燮草，其一與吳雨田師。」鈐「濰夷長」、「鄭燮之印」二印。乾隆癸酉爲乾隆十八年（1753），是年鄭板橋六十一歲，剛剛從濰縣解組返揚。

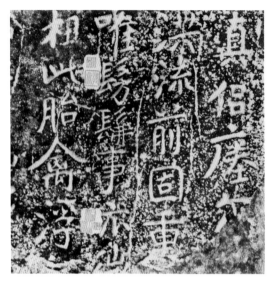

吳雨田是揚州關帝廟道士，當時年方十八歲，與道友張粹西同爲鄭板橋所賞。吳雨田亦擅書法，師從鄭板橋，《揚州畫舫錄》卷二記云：「鄭板橋……工隸書，後以隸楷相參，自成一派。關帝廟道士吳雨田從之學字，可以亂眞。」據載，鄭板橋曾於同年十二月畫蘭並題贈張粹西。鄭板橋一生多與僧道之士相往還，題詩贈畫，度曲吟詠，頗相浹洽，在其詩詞、文章中多有體現。

此軸書法氣息平和淡逸，少亂石鋪街之感，無奇宕縱逸之勢，完全是較爲正統的行書寫法，很少「六分半書」的隸書意韻。此軸書結字大小較均勻，字距行間較疏闊，呈現出散淡平逸之態。筆墨沉厚，有瘞鶴之寬博，具山谷之沉雄，體現出深厚的藝術底蘊。蔣心餘有詩謂：「未識玩仙鄭板橋，其非佛亦非妖。晚摹瘞鶴兼山谷，別開臨池路一條。」可見，鄭板橋之書也並非一味求奇求怪，而是在融鑄傳統基礎上的又一次創新之舉。

南朝·梁《瘞鶴銘》拓本

《瘞鶴銘》是南朝梁時期摩崖刻石中的精品，後世書家多有仿學者。原石立於焦山，後沉於江中，清康熙五十二年撈起五塊殘石，移置於焦山寶墨軒亭中，存字八十八個。其書法古拙，尚存隸意，爲歷代書家所珍視。石刻由華陽眞逸，即被稱爲山中宰相的陶弘景撰文，書寫則有王羲之和陶弘景二說，後世多認爲是陶弘景所書。宋代黃庭堅對此刻石大加讚賞，謂：「大字無過《瘞鶴銘》者。」清末碑學書家更是對此刻石推崇備至。鄭板橋在中舉後，曾在程羽宸的資助下赴焦山讀書，因而這一書法名蹟對鄭板橋書法有一定影響是理所當然之事。

下圖：鄭燮《潤格》局部 拓本

鄭板橋晚年辭官回鄉，再次來到揚州以賣書畫爲生，此時他的書畫已經完全是自己的風格，深受時人的喜愛，上門乞書畫者絡繹不絕，鄭板橋也不勝其擾。乾隆二十四年（1759）六十七歲時接受友人拙公和尚的建議，自書潤格以謝客。自古文人不喜談論孔方兄之事，但鄭板橋能夠將之寫出，公之於衆，其勇氣確實可嘉。其文辭雅諧謔謔，數百年來廣爲流傳，成爲藝壇佳話。其書法揮灑自如，爲晚年典型書風，更是一幅絕妙的書法佳話。

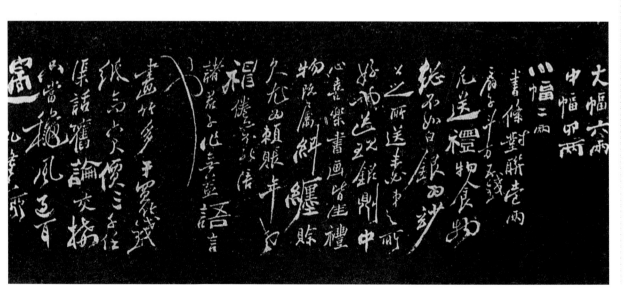

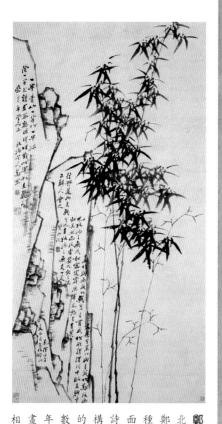

鄭燮《仿文同竹石圖》 1762年　軸　紙本　水墨　208×107.5公分　北京故宮博物院藏

鄭板橋在世時就有詩書畫「三絕」之譽，而作為一位文人畫家，將這三種形式融為一體的最好體現方式就是在畫作中加入詩題。鄭板橋在這方面做得可說是完美無缺。在鄭板橋存世畫作中，大多都有題詩，這些題詩實際上是作為構圖的一部分出現在畫面中，有的起補白之用，有的使構圖變得平穩，而見縫插針式的題寫方式則是鄭板橋繪畫作品中所特有的現象。此軸繪竹數枝，竹枝挺秀，竹葉茂盛，畫左側以粗筆勾出巨石數塊，不事皴點染，其空當留白處，鄭板橋以三題補之，計詩二首，年款一則，將整個畫面搭配得虛實相生。詩之境、畫之情、書之意，交相輝映，畫中書用典型的「六分半書」，詩之境、畫之情、書之意，交相輝映，相得益彰，構成一幅詩文書畫相結合的文人畫佳作。

揚州此城道，幸吳兩田年七極聰明，愛讀儒書神腰骨潤，非凡品如甚道，友張粹嵐年七神清骨朗，有姑射之風。二人者居相近，氣和親愛如礪乎。每之吳而張必在，反過張而吳已先往，望堂恭和。一年因作二雲詩以贈之，既以樂其初而勉生後。江上飄二碧雲，擁班業莫愛處芳茶香。留多間煙霧湯，向春風亂我琴。

乾隆燈面板橋居士鄭燮草并一十吳画師

《行草書道情十首》

卷 紙本 27×211.5公分

廣東省博物館藏

此卷行草書錄自作道情十首，卷尾略殘，「道情十首」下有殘印一，可見一「鄭」字，故具體書寫年代不詳。《道情十首》是鄭板橋中年時期所作，中國書店影印清乾隆八年刻《鄭板橋全集》第四編《小唱》收刻。篇後鄭板橋自識云：「是曲作於雍正七年，屢抹屢更，至乾隆八年乃付諸梓，刻者司徒文膏也。」由是知此曲初作於雍正七年（1729），定稿於乾隆八年（1743）。在此期間鄭板橋登進士第，遊京師，得放任山東范縣，完成了由民到官的過渡。

《道情十首》在當時流傳非常廣泛，雍正十三年（1735）鄭板橋在揚州北郊結識饒氏五姑娘時，饒氏就能細說《道情十首》，為此鄭板橋特地為她書寫了一卷，由此確定了兩人之間的關係。校核此卷文字，與乾隆八年後定稿有較大差異，首尾兩段文字變動很大，因此可以確定此卷為未定稿前本，當書於乾隆八年之前，或即是書贈饒氏之本，亦未可知。

此卷書法行筆流暢自然，運筆靈動灑脫，其書法格與《行書賀新郎詞》軸頗為相近，但草法更多。卷中看不出樸拙厚茂的隸書筆意，完全是唐宋以來行草書的筆法，這也更進一步說明此卷屬於鄭板橋早期書法作品，尚屬於師法前人而自成一體階段的書作。書於雍正年間的可能性還是存在的。

鄭燮《臨蘭亭序帖》 局部 拓本

《蘭亭序》作為晉代王羲之書法傑作，歷來爲書家所尊崇，千百年來臨寫摹拓者不計其數。鄭板橋作爲一代傑出書法家，對此前代書跡也是推崇備至，多次臨寫，且有刻本傳世。此本爲鄭板橋於乾隆十年（1745）所臨寫《蘭亭序》之刻本，原刻不知所蹤，此拓本收錄於周積寅先生編著之《鄭板橋書法集》中，江蘇美術出版社1985年印行。此臨本書寫流暢自然，既有原帖流美自然的書法特色，但並非依樣描摹，而是在行筆結字中流露出自我書法的意趣，表現出鄭板橋不受前人成法拘束的創作個性。

板橋自敘

板橋居士姓鄭氏名燮揚州興化人興化有三鄭氏其一為鐵鄭其一為糖鄭其一為板橋鄭皆同宗共祖板橋外王父汪氏名翊文奇才博學隱居不仕生一女即板橋之母也板橋文學性分得外家氣居多未及冠父立庵先生以文章品行為士先教授生徒數百輩皆成就板橋幼隨其父學無他師也幼時殊無異人之處少長雖長大貌寢陋人咸易之又好大言自負太過漫罵無擇諸先輩皆側目戒勿與往來然讀書自刻苦自憤激自豎立不茍同俗深自屈曲委蛇由淺入深由卑及高由迩達遠以赴古人之奧區以自暢其性情才力之所不盡人咸謂板橋讀書善記誦

趙家孝廉以畫事為內廷供奉康熙朝名噪一時師及江湖湖海無不望慕歡羨是時板橋方應童子試無所知名後二十年板橋方應必及板橋且愧且慕才雍正乙卯必曰遷生索名也康熙秀才雍正壬子舉人乾隆丙辰進士初為范縣令調濰縣乾隆己時年五十有七

板橋詩文自出己意理必歸於聖賢道理文必切於日用或有自云高古而刻唐宋者板橋輒呵惡之曰吾文若傳吾事若清詩清文是也善詩清文清詩善者不善為清詩清文也何必修飾方為才明清兩朝人之制藝取士維此一途出乃為才異然此出乃為士維其理故執而念此人微才小而刀與學報心精其法金和密愈愈才而漫不繕置庶幾繕丸糅乎筆墨之間若漫不繕置

《板橋自敘》是鄭燮在濰縣任內書寫的帶有自傳性質的文稿，分為兩部分，分別完成於乾隆十四年（1749）、十五年（1750）。第一部分記述了作者家世、求學、干祿、宦遊經歷等，具有極高的史料價值，末識：「乾隆己巳時年五十有七。」左鈐「爽鳩氏之官」、「鄭燮之印」、「都官」三印。第二部分記述自己對讀書為文的一些感受，末識：「板橋又記，時年已五十八矣。」卷首鈐「七

揚州八怪之書法四——李鱓

李鱓（1686～約1757以後），字宗揚，又號懊道人，江蘇興化縣人。其六世祖為明代嘉靖年間宰相李春芳，故刻有「神仙宰相之家」、「李文定公六世孫」之鈐印於其作品之上。其藝術成就極受鄭板橋推崇，繪畫藝術無論在氣韻、格局與技巧的掌握，皆相當成熟。有關李鱓的書法，文獻記載的很少。根據《興化縣志卷八·李鱓傳》載「博學能文詩超逸，書具顏柳筋骨，世僅傳其善畫云」。李鱓書法有中規中矩一脈，亦有尚奇、尚趣一脈。下舉《五松詩》即有「奇」的路子，行行因結字忽大忽小而有交錯之感，字字大小隨意分佈，筆畫粗細任意變化，不時出現顫筆或飛白。（專欄文字／責任編輯）

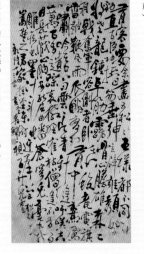

李鱓 《五松詩》 1748年 軸 紙本
136.5×69.7公分 揚州博物館藏

中馬上被迫戍當食忘已勸或對
客不聽其語并自忘與斯語曾
記書默誦也書有弗記者乎
平生不治經學愛讀史書以及詩
文詞集傳奇說部之類靡不覽究
有時說經然亦不敢非其班駁陸離五色炫
爛以文章之法論經非六經本指
酷嗜山水又好色尤多餘桃口齒
及椒風弄兒之戲
然自始至終老且醜此輩亦利
水不能遠跡然不盡趣
其所經歷不盡趣
即此主之志習為所迷惑好少
吾今僅為有一言干與外政
頓而
大駕東巡歡然為書畫史治
卜泰山絕頂
佛經亦足豪
詞鈔道情十首與舍弟書
十六通行手冊筆書濃目于
六十年書又以餘閑作
凡王公大人卿丈大夫騷人詞伯
一片紙隻字寧皆珍惜藏庋
山中老僧黃冠錬客得其
然板橋送不借諸人以蕭名惟
固邑李鱓復堂相友善復堂

賈董匡劉之偉引繩墨切事情
至若韓信登壇之對孔明隆中之語
則又切之切者也至於善理學之執持
經絕只合閑時用著忙時用不著
板橋十六通家書絕不談天說
地兩日用家常頗有言近指遠之趣
板橋非閉戶讀書者讀書求精不求
荒寺平沙遠水峭崖壟墓之間
然無之非讀書一未求精求當之則
粗者皆精深當剝精者皆粗思之
思之鬼神通之

作倡于人有何得意

友松
友松文記時年已
五十六叟

品官耳」印一。

是卷書法作品寫於鄭板橋五十七、五十
八歲時，此時「六分半書」體已完全形成，
且此卷為鄭板橋所書草稿，更是其書藝的真
實體現。寫得自然生動。書法隸意甚濃，結
字大小不等，但多取扁方之形，橫畫與撇捺
之筆多有出挑，具漢隸波磔之韻；一行之中
大小錯落，其最大者竟可以是小者的三倍之
多，此正其「亂石鋪街」書法意趣的體現。
重複之字，寫法亦不相同，大小也有差異。
稿書一般都是書寫者純任自然的狀態中書寫
而成，因而與一般應酬之作有著天壤之別。
裴景福《壯陶閣書畫錄》中評鄭板橋手稿時
有云：「板橋隨意稿書，如行雲流水，變態
百出，天趣活潑，較之傳世應酬諸作，矯揉
造作以求工者，真有天理人欲之別。」此卷
無論書法藝術，還是其自身文字所具有的史
料價值都是極高的，是研究鄭板橋生平、藝
術的重要參考資料。

鄭燮《草書唐詩》軸 紙本 85.2×35.2公分 揚州博物館藏

鄭板橋書早期宗法晉唐兩宋，在未融入篆隸書筆意前，完全是帖學一路。觀此軸書與後期書風明顯不同，行筆流暢自
如，草法精謹而書風雅致，沉靜如謙謙公子，不見劍拔弩張之勢。此軸書寫年代不詳，據款署知為「元翁老母舅」所
書，鈐用「鄭燮」、「克柔」二印，從書風及款印格式看，當是其早期作品。

《五言詩》

1756年 軸 紙本 141×71.7公分 遼寧省博物館藏

鄭板橋在乾隆十八年（1753）春天離任後即返歸揚州，此後數年間遊杭州、返濰縣，過著詩酒酬唱、賣字鬻畫的生活，這就是晚年鄭板橋的大致生活情景。

鄭板橋晚年的書法，筆墨愈加沉雄，立意甚濃、自稱為「六分半書」，這幅《五言詩》立軸就是他晚年具有六分半書典型風格的書法作品。此軸錄五言詩一首，末識：「乾隆丙子秋，板橋鄭燮。」下鈐「鄭燮」、「克柔」二印。乾隆丙子為清乾隆二十一年（1756），鄭板橋時年六十四歲。此軸書法用筆沉實，用墨濃重，行距字距分佈停勻，結字總體呈扁方之態，但豎長形結字也時而可見。通幅隸書韻味濃厚，偶有行、楷之意流露，如「莫」、「如」、「我」、「苟」諸字就是行、楷相雜之書法形態。而用筆並不藏鋒，橫畫有一波三折之感，體現出鄭氏率意求真，不拘法度的創作個性。《清代學者像傳》載：「鄭燮……書有別致，從隸楷行三體相參，圓潤古秀。」板橋好友金農曾說：「興化鄭進士板橋，風流雅謔，極有書名，狂草古籀，一字一筆，兼眾妙之長。」

揚州八怪之書法五——金農

金農（1687～1763），原名司農，字壽門，號冬心，揚州八怪之一。與鄭板橋過從甚密，二人在書法取向上也有相通之處。鄭板橋以隸體雜採行楷，創「六分半書」，金農亦是以隸書為體，創結字獨特的漆書風格，二人同是揚州藝壇的領導者當方面人物，其創新精神於書法方面表現尤為突出。過去所見北京故宮藏名品《漆書相鶴經》立軸是金農書法典型風格的代表，而東京國立博物館所藏的這件橫披披字飛白筆顫抖，十足展現晚年更具個性化的表現。此兩者皆橫畫粗厚直畫瘦，畫面佈局、結字布白相當均衡。（專欄文字／馬季戈、責任編輯）

鄭燮《隸書》1756年 軸 紙本 84.9×49.4公分 武漢市文物商店藏

此軸書錄文一則，末識：「乾隆丙子仲春三月廿七日，坐於虎阜之慈山樓、雨晴窗暖，為橋門年學兄作此幅。板橋鄭燮。」鈐「鄭板橋」、「六分半書」、「爽鳩氏之官」三印。此軸書於乾隆丙子之春，略早於《五言詩》軸，二者書風相近，特別是自識中對個人書法的「似八分非八分」的評論，正是其「六分半書」的自我解析。

清 金農《題昔邪之廬壁上》局部 1762年 橫披 紙本 東京國立博物館藏

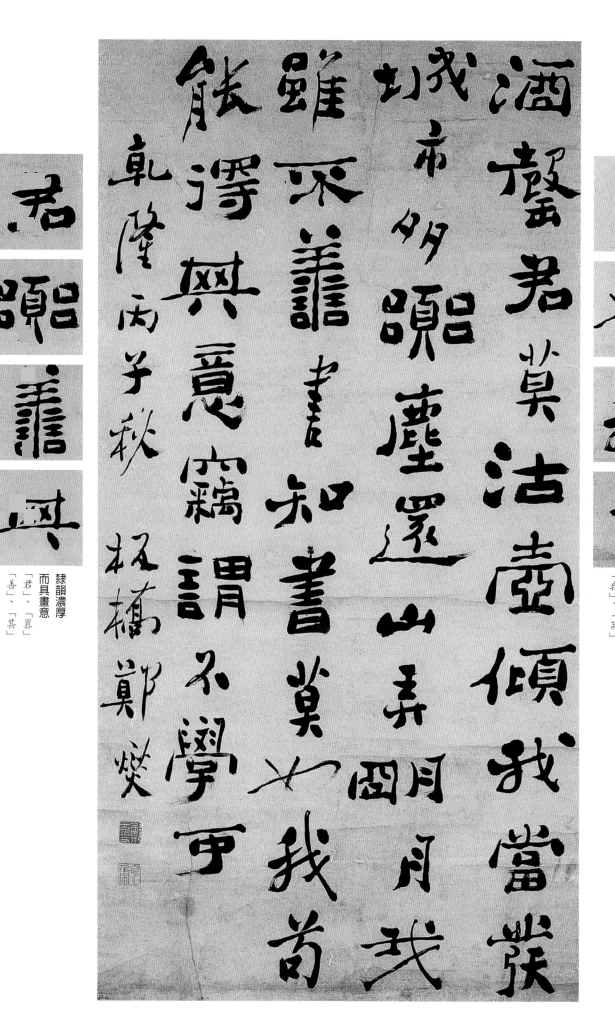

27

《行書七言聯》

1758年 屏聯 紙本 142×27.5公分 北京故宮博物院藏

聯云：「雲因籠月長教澹，風為吹花不敢狂。」識云：「宅京年學長兄屬，乾隆戊寅板橋鄭燮。」下鈐「燮何力之有焉」、「七品官耳」二印。上聯右下角鈐「乾隆東封書畫史」印一。此聯書於乾隆二十三年（1758），作者時年六十六歲。是時鄭板橋已解組歸鄉，過著遊山水、鬻書畫的生活。這一年鄭板橋曾出遊真州，與友人張仲崙、鮑匡溪、米舊山、方竹樓等人相唱和，又至山東范縣遊歷舊時宦居之所。此聯上款「宅京」未詳為何許人。

此聯書法用筆沉厚，結字多呈扁方之態，較多存有隸書韻味，橫向筆劃相對較細，縱向筆劃則較為粗重。一幅之中字有修短扁方之態，又有純為行書寫法者，呈現出「六分半書」的獨特書法韻味。通篇可見隸、楷、行諸體元素紛呈目前，變化雖多，但整體觀之並無凌亂之感，這也正是鄭板橋書法善於把握全局的特點之一。

下圖：鄭燮《難得糊塗》區額 拓本

鄭板橋書法流傳最廣，知名度最高的恐怕就是這件《難得糊塗》區額了。此區額不僅書法最能夠代表鄭板橋書法藝術特色，而且它的用語現出一位文人的睿智和他的處世哲學。此區額書法以行書筆法，粗重筆墨，六分半書結體，參差錯落的題語創作出一幅絕妙書作。此區額坊間翻刻者甚多，這也從一個側面反映出人們對書法，抑或是對其所作人生格言的一種需求。此區額原件書於乾隆辛未年（1751）秋，鄭板橋時年五十九歲，尚在濰縣任上。

揚州八怪之書法六——華嵒

華嵒（1682～1756），字秋岳，號新羅山人，福建上杭縣人。華嵒詩書畫兼善，山水花鳥受文人畫的薰陶卻自樹一格，構思奇巧，花卉人物兼具時下品味，其書法師學鍾繇。從《楷書詩稿》可窺其行草書，像《秋聲賦意圖》的題款，帶有明末清初綿延不斷氣勢的行草書：不均衡的文字排列，字字重心左右擺動，加上不停的頓筆與飛白處，讓整幅原本寧靜的畫面變得更加活脫。（專欄文字／責任編輯）

華嵒《秋聲賦意圖》局部 1755年 紙本 設色
大阪市立美術館藏

華嵒《楷書詩稿》八開之二 局部 冊 紙本
廣東省博物館藏

喜雨
太室一噫滌殘秋遠近人烟餞渴慈雨過高田宜下麥水生枯港漙行舟向寒菊蕊清英吐帶濕芹根嫩絲抽半尺玅瓬魚池上跳輙陰澾浪滑似油白雲汲白雲飄起空谷涼風吹之來入我香茅菴搴手戲弄之變彼冰雪姿動我舉幽興一緩無所寧典多汗漫遊遊遍九州九州不呂嘔後時訪

28

雲因籠月長教淡

宅東年照李長兒屬
乾隆戊寅

風為歛花不敢狂

板橋鄭燮

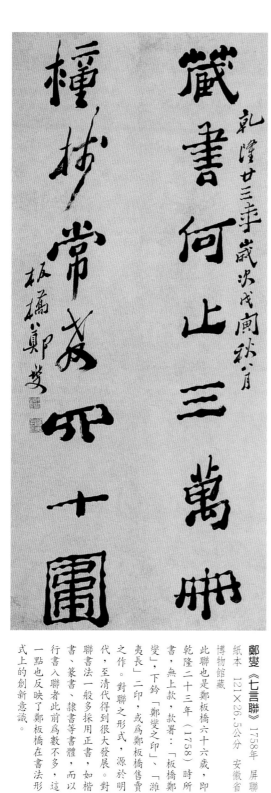

藏書何止三萬冊
種樹常為二十圍

乾隆廿三季歲次戊寅秋八月
板橋鄭燮

鄭燮《七言聯》1758年 屏聯
紙本 121×26.5公分 安徽省博物館藏

此聯也是鄭板橋六十六歲，即乾隆二十三年（1758）時所書。無上款，款署：「板橋鄭燮」。下鈐「鄭燮之印」、「濰夷長」二印，或為鄭板橋售賣之作。對聯之形式，源於明代，至清代得到很大發展。對聯書法一般多採用正書，如楷書、篆書、隸書等書體，而以行書入聯者此前為數不多，這一點也反映了鄭板橋在書法形式上的創新意識。

別開臨池路一條—鄭板橋書法藝術漫議

鄭板橋詩文書畫在清代中期有著非常高的聲譽，在三種藝術形式中，以書法最具代表性，所自創的「六分半」書體，給人以極富個性的感覺，在清代康熙、雍正、乾隆時期崇尚帖學的時代風氣之下，呈現出嶄新的、獨特的藝術風格，對於清代書法藝術的中興具有十分積極的意義。

在清代中期活躍於江蘇揚州地區的眾多書法家中，最具獨創精神的書法家當以鄭板橋和金冬心爲代表，鄭板橋以「六分半」書獨秀於書壇，金冬心則以極富特色的「漆書」享譽當時。他們的出現，打破了趙孟頫、董其昌書法風格一統書壇的格局，爲書法藝術風格由帖學向碑學的發展進行了有益的探索。尤其他們處在帖學盛行時期，能夠見到的古碑版爲數不多，故而可供參考的書法資料也相對較少，在此種形式之下，能夠融碑、帖於一爐，創出一種新面貌的書法體格已屬難能可貴。

鄭板橋的書法，非隸非楷，雜揉各體，筆劃佈置左沖右突，撇、捺等筆劃兼用畫法的怪異書法形象。鄭板橋本人是這樣評說其書法的，自稱：「鄭板橋既無涪翁（指宋代書法家黃庭堅）之勁拔，又鄙松雪（指元代書法家趙孟頫）之滑熟，徒矜其跡，創眞、隸相參之法，而雜以行、草，究之師心自用，無足觀也。」由此不難看出，鄭板橋基於對當時所流行的趙、董靡弱書風的不滿，對於舊學的厭倦，遂以其堅實的諸體書法爲基礎，融會貫通，以眞隸爲主，揉合篆書、草書，同時又以蘭竹畫筆法入書，創造出這種

他自稱爲「六分半書」的獨特書體。後世也稱其爲「板橋體」，學之者爲數不少。

鄭板橋早年的楷書甚工。作爲一個想要求取功名的讀書人，書寫規矩的館閣體正楷書是必備的基本功。據《清史列傳》載：「（板橋）少工楷書，晚雜篆隸，間以畫法。」

《廣陵詩事》云其：「少爲楷法極工，自謂世人好奇，因以正書雜篆隸，又間以畫法，故波磔之中，往往有石文蘭葉之致。」從這兩段記載不難看出，鄭板橋非常精通楷法，從其早期書法作品也可以證實這一點。本書所選精秀於書壇的《楷書范質詩軸》就是他三十歲時的楷書作品。儘管他具有很深的楷書功力，但作爲書法家，鄭板橋並不願意多作楷書，他在《板橋詩鈔·方超然》詩中說：「蠅頭小楷太勻停，長恐工書損性靈。」因此，在傳世書跡中，眞正意義上的楷書非常少見。

除楷書外，鄭板橋在草書、隸書以及篆書方面也下過很大功夫，臨習了許多前人書作，行草書有晉唐人風神，篆、隸則力追漢、魏，頗得《夏承碑》、《華山碑》等漢代諸碑之體貌，古樸而莊重。像上海博物館收藏的《草書田家四時苦樂歌》、《草書賀新郎詞》，揚州博物館收藏的《草書節錄懷素自敘》都是他早期行草書作品。另外，收藏於北京故宮博物院的《隸書張志和漁父詞》則是他傳世不多的隸書作品之一，在隸書方面顯然是受清初隸書大家鄭簠的影響，鄭板橋創「六分半」這種獨特書體，實際上，鄭板橋創「六分半」這種獨特書體，也是受到鄭谷口書法創新精神的影響。

鄭簠（1622～1694）是活躍於康熙年間的著名書法家，字汝器，號谷口，江蘇南京人。鄭簠以布衣終其一生，以醫爲業，始終未曾出仕，數十年間摩挲漢碑，最終創立了「草隸」書體。這種新體隸書用筆放縱肆，點劃粗細頓挫極富變化，結字扁平舒放，變漢隸緊密爲開拓，用筆沉實，秀拙互見，在清代初期的書壇享有很高的聲譽，對以後碑學書法的發展，尤其是清代中後期多種隸書新體格的出現產生了巨大的作用。鄭板橋對這位同姓同鄉的書法前輩十分尊敬，並認爲同宗。首都博物館收藏的《行書》軸抄錄了鄭谷口詩句，其下題語云：「鈔鄭谷口先太祖之遺句，時乾隆己巳年仲秋八月寫於揚州。」還有「谷口」、「谷口人家」兩方。有學者認爲，從書法風格上很難看出二者之間的師承關係，筆者則以爲，鄭谷口書法之於鄭板橋重在創新精神的影響，而非風格的師法上。鄭板橋以篆隸入行草與鄭谷口以草書入隸書而創成新體，可謂異曲同工。關於鄭谷口與鄭板橋的書法傳承關係，筆者在《鄭簠的隸書藝術及其影響》（《書法叢刊》二○○二年第二期）一文中有所敘述，這裏不再贅言。

鄭板橋一生，數度在揚州以賣畫鬻書爲生，青年時期遵規守矩的書畫作品並不被人們看好，及至成名後，其自成一格的怪異書風卻受到人們廣泛的認同，乞書買畫者絡繹不絕。揚州地處南北交通要衝，經濟十分繁榮，而其繁榮的根本在於商業的發達，許多鹽商巨賈也聚集在揚州。他們喜歡附庸風

雅，但對正統藝術又無法欣賞，故而多好奇異。這也在客觀上起到促使藝術家們求新求變，以適應市場需求的作用，從而催生出一個巨大的藝術群體，這便是「揚州八怪」的出現。鄭板橋身為「揚州八怪」之一，其藝術上的新奇與怪異與其他活躍於揚州的藝術家如金冬心、李復堂、高鳳翰、李方膺等有很大的相似性。鄭板橋書法風格發生巨大變化，也即所謂「六分半」書的創造，大概是在四十歲中進士以後，此時他在書法方面已經沒有了干祿的功利性目的，而是可以自由發揮創造力，另外揚州地區的商業環境也促使他改變較為傳統的藝術風格。從現存書法作品來看，其四十歲以前的書作基本上都是非常傳統的楷書、行書和草書，眞正意義上的雜揉各體書風的作品，都是四十歲以

後所作。

鄭板橋書法貴在融會貫通，既法宋人，又宗晉唐，晚期更是刻意搜求古碑，字學漢魏，終成其獨具特色之書法面貌。鄭板橋在《跋臨蘭亭序》中這樣總結道：「板橋道人以中郎（蔡邕）之體，運太傅（鍾繇）之筆，為右軍（王羲之）之書，而實出己意，並無所謂蔡、鍾、王者，豈復有蘭亭面貌乎。」鄭板橋自論其書云：「平生愛學高司寇且園（高其佩）先生書法，而且園實出於坡公（蘇軾），故坡公書為吾遠祖也。坡書肥厚短悍，不得其秀，恐至於蠢，故又學山谷（黃庭堅）書，飄飄有欹側之勢。」（如圖）而在《署中示舍弟墨》詩中則說：「字學漢魏，崔蔡鍾繇。古碑斷碣，刻意搜求。」這幾段鄭板橋關於自己書法的記述，恰恰說明了他早年宗

法帖學，融合各家體格面貌，晚年轉向碑碣古字求發展的書法學習歷程。鄭板橋晚年的書法，筆墨隨心，天機流暢，外得宋人之意，內得唐人之法，融唐、宋、元、明各家之長於一爐，集篆、書、畫於一體，獨樹一幟。其書法字裏行間彌漫著眞氣、眞意、眞趣。後世對鄭板橋書法有讚譽，有詆毀，但二百餘年的時間考驗已經說明了「六分半」這種獨特書法風格頑強的生命力。

閱讀延伸

王建生，《鄭板橋研究》，台北：文津出版社，1999。

內山知也監修、明清文人研究會編，《鄭板橋》，東京：芸術新聞社，1997。

周積寅，《鄭板橋書畫藝術》，天津：天津人民美術出版社，1982。

鄭板橋和他的時代

年代	西元	生平與作品	歷史	藝術與文化
清聖祖康熙卅二年	1693	（1歲）十月二十五日生於江蘇興化東門外古板橋。祖湜，父之本，皆事儒業。	噶爾丹就食哈密，清廷加強甘肅等處戒備。增滿洲、蒙古、漢軍會試錄取名額。	文學家冒襄卒。書法家鄭谷口卒。高士奇著《江村銷夏錄》成書。
康熙卅五年	1696	（4歲）母汪夫人病逝，由乳母費氏撫育。	康熙帝親征噶爾丹。噶爾丹敗降清。	杭世駿生。文學家屈大均卒。
康熙四十七年	1708	（16歲）約於此時從陸震學填詞。	九月廢太子胤礽。	文學家潘耒卒。
康熙五十四年	1715	（23歲）鄭板橋與同邑徐氏成婚。	准噶爾部策妄阿拉布坦擾哈密。富甯安、費揚古備防。	《聊齋志異》作者、文學家蒲松齡卒。畫家王原祁卒。
康熙五十五年	1716	（24歲）約於是年中秀才。	《康熙字典》書成。	學者毛奇齡卒。袁枚生。
康熙五十七年	1718	（26歲）此頃鄭板橋設塾於眞州之江村，靠教館為生。	此皇十四子為撫遠大將軍，統兵西征。重申禁止白蓮教。	文學家、書法家何焯卒。畫家吳歷卒。
康熙六十一年	1722	（30歲）其父立庵去世。鄭板橋作《七歌》，感慨自己的人生。	十一月康熙崩逝。皇四子胤禛入承大統，是為世宗，年號雍正。	文學家孔尚任卒。以張廷玉為禮部尚書，詔速編《古今圖書集成》成書。

年代	西元	事蹟	時代背景	藝文記事
清世宗 雍正元年	1723	（31歲）約始於在揚州賣畫為生，歷十年左右。	新皇登基，列舉時弊，嚴令改正。西北軍務交年羹堯辦理。實行「攤丁入畝」。	梁同書生於是年。王鴻緒卒，享年七十九歲。
雍正三年	1725	（33歲）第二次出遊京師，寓慈寧寺，與康熙帝廿一子允禧定交。返揚州後，成《道情》初稿。	革除年羹堯軍權，十二月責令自殺。新修律例成。睢寧、儀封、蘭陽諸地河決。	道學家張伯行（1652～）卒。楊晉作《雨後山家圖》。
雍正九年	1731	（39歲）髮妻徐氏卒，作《客揚州不得之西村》詩以志喪妻之痛。	准廣東布政使楊永斌奏，禁鐵器出洋。	高鳳翰為安徽績溪縣知縣。畫家沈銓應聘赴日本長崎。
雍正十年	1732	（40歲）秋赴南京參加鄉試，作中舉人。	任鄂爾泰為保和殿大學士兼兵部尚書。	李方膺調任蘭山知縣，以事下獄。
雍正十三年	1735	（43歲）八月赴杭州任浙江鄉試提調監試。	八月弘曆即位，年號乾隆。	萬經舉鴻博不就。段玉裁生。
清高宗 乾隆元年	1736	（44歲）春，應試，得中貢士，殿試得中進士。入順天學政崔紀文幕。	頒行《二十一史》、《十三經》至各州、府、縣。開博學鴻詞科。	盧見曾時任兩淮鹽運使，不久被劾，高鳳翰也因盧案被劾。清廷開《三禮》館。董邦達授編修。
乾隆二年	1737	（45歲）九月，在京授官無望，鄭板橋南歸揚州。	永定河決，命築浙江魚鱗大石海塘。	高鳳翰罷官歸揚州。學者惠士奇卒。書法家萬經卒，享年八十三歲。
乾隆六年	1741	（49歲）入京候補。在京期間，受到慎郡王允禧禮遇。	二月，頒《欽定四書》於官學。整飭軍務。命各省督撫、學正訪求書籍。	張照抉升刑部尚書。丁觀鵬作《太平春市圖》。李方膺作《盆菊圖》。
乾隆七年	1742	（50歲）春，銓選得山東范縣令，兼署朝城縣，由此開始十餘年官場生涯。	拔貢由原六年一次改為十二年一次。准八旗漢軍出旗為民。	名醫葉天士卒，著有《溫熱論》。金農與杭世駿、丁敬等在杭州結詩社。鄧石如生。安儀周《墨緣彙觀》成書。
乾隆八年	1743	（51歲）在范縣任上。春，與金農、杭世駿等在揚州馬氏小玲瓏山館聚會。	杭世駿於考選御史時，因主張「天下巡撫滿漢參半」而被革職。	殿版《十三經注疏》、《二十一史》刻成。
乾隆十一年	1746	（54歲）由范縣調任山東濰縣。山東大饑，大興修築，復開倉賑貸。	八旗漢軍准隨意外省散居。	高鳳翰卒。梁國治成進士。華嵒作《竹林七賢圖》。
乾隆十二年	1747	（55歲）秋，臨時調濟南參加鄉試。	禁人民出山海關。令在福建傳天主教之洋人回國。修《明通鑑綱目》成。	畫家張宗蒼卒。
乾隆十三年	1748	（56歲）二月，乾隆帝出巡山東，隨駕泰山，特鐫「乾隆東封書畫史」印一方。	山東等地連年饑荒，發生饑民搶案多起，高宗令嚴懲。定大學士為三殿、三閣制。	桐城派創始人、文學家方苞卒。
乾隆十四年	1749	（57歲）三月，濰縣城修記。作《濰縣永禁煙行經紀碑》。饒氏所生子六歲病殤。	大金川之役結束。清廷召舉經學之士。	文學家鄂鄂卒。
乾隆十七年	1752	（60歲）作《城隍廟碑記》並識。年底卸任。	乾隆帝諭保守舊制，習騎射，嫻滿語。	文學家胡天游卒。
乾隆二十一年	1756	（64歲）二月三日，與黃慎、王文治等人聚會，作《九畹蘭花圖》。	清軍攻阿睦爾撒納，至伊犁，旋以天寒撤兵。加強封禁銅塘山，永禁入山采樵。	畫家華嵒卒。宮廷畫家張宗蒼卒。
乾隆二十三年	1758	（66歲）二月，為高鳳翰題寫基碑。二女適袁氏，作《蘭竹石圖》為贈。	南疆加部首領大小和卓木謀割據，清廷出兵擊之。兆惠攻葉爾羌，被回部所圍。	詩人陶元藻時客揚州，鄭板橋、金農與之唱和。慎郡王允禧卒。
乾隆二十四年	1759	（67歲）七月，再題《宋拓聖教序》。從友人拙公和尚之議，自定書畫《潤格》。	富德率援軍與兆惠軍會合，黑水營圍解。英商船赴浙江，求在寧波開港，被拒。	學者顧棟高卒。揚州八怪之一的汪士慎卒。
乾隆三十年	1765	（73歲）十二月於興化家中溘然長逝，葬於興化縣城東之管院莊。	乾隆帝第四次南巡。准八旗大臣子弟參加科考，無需奏明請旨。	丁敬作《隸書題吳山文昌道院詩》，同年卒。錢陳群是年加太子太傅銜。